U0143371

紀念世界反法西斯戰爭勝利七十周年

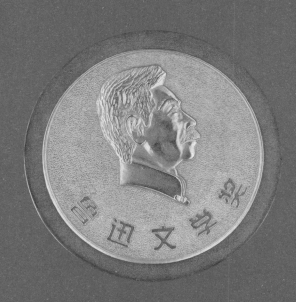

首届鲁迅文学奖获奖作品

狂雪

王久辛 \ 著　龍開勝 \ 書

真言題

狂雪之祭

一九三七年十二月十三日乃洪洪中
華之辱國民之耻世界同悲小小倭寇
屠我國民燒殺擄奪罄竹難書三
十萬中國軍民瞬間塗炭此等茇指
之舉歷史早已銘記毋庸算改值此世界
反法西斯戰爭勝利七十週年之際我有
幸拜讀第一屆魯迅文學獎詩歌獎獲
得者王久辛先生之狂雪生動真實也再

霽雪

現了當時南京大屠殺之場景一讀來如
醍醐灌頂熱血噴發激情澎湃山詩
描寫之細膩之豪情之悲壯加上軍人職責
與血性迸發出憤怒之吼及振聲發聵之靈
竟拷問讓我們進入到經過血與火洗禮
段的偉大時代激發出新的思考奏出了一個
偉大民族抗爭史詩般悲壯之家疆音直
挫人靈竟深塵詩人情懷民族要義灘然
帶上令我徹夜無眠輾轉反側撫卷而思象
度落筆終不成字平復昔日展低又書
勉彊書一長卷展讀末如已願又一百切一
六尺粉箋再書稍有感覺書至六頁
激情才起但總有澀、之不暢自己暗自思
拙七年寺文青襄安舊寫易了丁至々

竟無一酸痛憂怪苾尋思自己完全沉
浸於詩文之中忘記自我遂無痛憂藝
術與藝術之間自有通滙憂真乃神奇
也由此我想世間之藝術與情感之同世
界大同也王久辛先生著狂雪為三十萬
軍民招竟我書狂雪為三十萬軍民
上祭取狂雪之祭是為序

龍用勝於北梅草堂
二〇二四年十一月三十五日

狂雪

王久辛 著

龙开胜 书

為被日寇屠殺的三十多萬南京軍民招魂



(一) [seal marks]

大霧漫之松軟或堅硬的泥
層慢、昇騰大雪漫之無際
也無表情的蒼天後、飄降



大霧漫之松軟或堅硬的泥層慢、昇騰大雪漫之無際也無表情的蒼天後、飄降





(一)

大霧漫之松軟或堅硬的泥
層慢、昇騰大雪漫之無際
也無表情的蒼天後、飄降

（一）

大霧漫之松軟或堅硬的泥層慢、昇騰大雪漫之無際也無表情的蒼天後、飄降

三

那一天和那一天之前頭幾
個係隨着恐懼、悄悄的向京圍
來霧一樣摇曳、的氣息雪一樣
來的海片在城牆上衰

观着霞盖的天赋和渗透的才华慌乱的眼神在小商贩的瓦盆叮当的撞击中发出美妙动人的清唱我听见颤抖

的鳥一羣一群在晴空盤旋
我聽見半個世紀後的今天
午大雪自我的筆尖默默
飄來

（二）

有一片六只脚的雪花伸着
三瓣洁白的脚丫蹒着逃得
无影无踪的云的位置的关

空靜、地向城外飄來飄來從
紛揚、城門四個方向的城門像
一對夫妻互相對望著看沒看
主張那樣四祇眼睛洞開你

看、你看、顺着那眼睛看

顺着那城门你们军人都

看、都看、他们中国的老

姓那一张又一张菜色的没有姓生

氣的臉秀：吧我永你乃我的
所謂的擁有幾百萬精銳之
師的中華民國啊

（三）

國民黨多好的一個稱謂的
黨國民國民國民的黨啊你們就
那樣掄起中國式的大刀一刀砍
下去就砍掉了。國民越沒夾著

個堂堂遂流而已經過瘋
光旎旎的長江三峽來到山城話
味起著名的重慶火鍋口
說辣的娘稱屁

（四）

这时候鬼子进城了，铅弹像大雨一样从天而降，打开杀的城门杀得痛快，像扔情的城门像扔情

一般那種感覺那種感覺圖

人芸人知曉是那樣的像砍甘

蔗一樣一撥子肘也去就有一撥

倒八嘩嗤嘩嗤那種噗、嗤的

聲音在鬼子的心裡被撞擊得狂野無羈，八五機關槍上與殭屍犯的貪婪毫無異樣

（五）

街衢四通八達，刺刀實現了

真正的自由以如寮見一位老

人刺刀並不說話祗是毫不

犹豫地往他胸膛一捅血没拔

出来根本用不着拍一秀刺

刀就又往另外一位有七個月身

孕的少婦的肚子上一捅血刺向步

之遠的臉根本不抹就又向一位十四歲少女的陰部捅去捅進之後挑開伴着少女慘痛怪異的尖叫又用刺刀往更深

雪捅些後又攬一攬直到雪步

女咽氣無嚴這才將刺刀抽出

露出東方人的那種與中國

又益無匈大差異的獰笑

（六）

那天他们揪住我爷爷的弟弟的耳朵并将戮刀放在他的脖子上进行拍照，我爷爷的脑

弟子抖得厲害抖著軟了的鞭子

他無法不抖無法不對剛才砍了

百二十個中國人的鬼子產生一

恐懼盡管耳朵裏點兒鬼

被撕开来裂口像剪刀那样，剪着撕裂的心。但是他无能不，抖出无法西对用尸体叠起的路，障而挺起人的脊梁，筑起长

不料無法不抖

(七)

那夜全是幼女笔是高净的

月光一樣的幼女那疼痛的帳

叩一聲又一聲敲擊著古城的牆

壁又破城牆厚~的漢磚輕~彈

了西秦在大街二四萬你聽 你聽

召僅聽怵~州你聽 你聽 那皮

帶上的鋼環的撞擊聲是那樣的平靜而又輕打解開皮帶又扎緊皮帶的嚴音你吸氣屏息靜氣地聽必須別開幼女的慘叫才能聽

到皮带上的铜环的碰撞

殻你穗伊穗啊那清脆巍

宰的殻音像不像一块往

布一块无际的红布

正在少女的傣州嚴中抖開越
來越紅越來越紅紅紅啊不理
解斯物指又斯基春之祭旋
律的朋友們你想象一下這種

独特的红色吧那不是国歌

初的音符吗那不是国际歌

最美的绝响吗你们听 你们

呼

（八）

這不是西瓜是桃狀的人心還中國兩京人的人心是山田和龜田的六酒菜我當然無法兑道

這道佳肴的味道我共好進行着我們兩驚心的猜想位中國通的日本軍官也許是泥之難民營裏一千個男

人中挑出的五個健壯的男人他拍他们的肩親切地笑著說味西味西便决定了開膛破肚的問題他的士兵很笨他下

手乃大洋刀从前胸捅入从後

背穿出露出雪亮的弯～背

那立没有月光的陽光下那

健壮的男人一個兩個三個四個

五個五顆健壯的中國人的心擰成一道六酒菜他们像行家一樣仔細品味的西的西地讓嘴唇做出非常滿意的曲線

我無法知道這道佳肴的

味道但我曾它知道一個人把

把我的心是無法被人喫掉

的除非我遇到了野獸

的

(九)

野獸四處橫掃像霧一樣到處彌漫如果你害怕就閉上眼睛如你恐懼就措嚴

渡耳你只要嗅觉正常闻就
够了那血腥的味道就是此刻
来個世纪之役的今天晚上我
都能真切地闻到那硝烟起

先是嗆口人不住地咳嗽，而後是溫熱的黏稠的液體向你噴來，開始沒有味道，過一刻便有着腥嗆嗆，伴着嗆，那股

腥腥的味道使将你拽入血腥

俸游吧我游到今天仍束游尽

那刀骨的铭心的往事

他们那些鬼子有着全世界独特的欣赏习惯鬼子鬼子对传统观念的反叛可以达到鬼子奸母视父亲奸淫女儿的地

只是這種追逑，他们強逑
中國人進行中國人中國人情
這種經歷這種經歷像長城
一樣巍峨一塊一塊像形的厚重像

青砖像兄弟一样手挽着手，肩並着肩组成了我们的历史，瓷实浑厚使我们无法伪装，瓷实浑厚一任诉人就是我就不说瓶

要邪惡和貪婪存在一天我
就決不放棄對責任的追求

（十一）

我扎入這片血海瞪圓雙目鄰

看不見星光使出渾身力量
游不出海面我去海中捉
摸看三十萬南京軍民的花
竟發現他們的心上盛開著朵

望的鲜花一朵又一朵又望
的鲜艳并且开放着它与鲜的
芳香像真正的思想大雾式
涌来使我的每一次吟诵都

像一次昇華在今天在像

南京市的大街上呈現着表情

寧靜的老人的神情又被少

女身上噴發的香粒一次又一

沉擊中我怎麽了

(十二)
空白空白終於過去思緒像
悽叫一樣刺入我被時間液化的

肉體作為軍旅詩人我無法

不痛恨我一切懦情的感情無法

不對這撕心裂肺的疼痛進

行深呼吸式的思索我用盡全

身的力量，地吸吸到眼将

室息的時候眼睛盯着鏡中

的眼睛絲没一丝一丝地推出那

種永遠也推不干净的痛苦它

们星霧状圍繞着我立我和

镜子的距離中閃現被腰斬的

肢體涌沸血泉的尸身被卸

在未拔上的手心以及被烧上汽油

燒得只剩六半個耳輪的耳

朵和吊在亞脖子掛上的那顆

仍圓睜怒目的行顱等等等

戰無法遍視無法面對這驚

心動塊的情景說那句時髦的無所謂的

(十三)

我和我的民族兩壁而坐我們

坐得忘記了時間在歷史中

在歷史中的一九三七年十二月十三

日里以及自此以後的六個星期

中我们體驗了慘絕人寰的屠

殺體驗了被殺的種ヾ疼痛

那種疼痛在我的周身流瀉

大小ヽ大小橫著豎著橫橫

堅ヾ地呈圓周形爆炸揉磨菇

的小姑娘 你捡到了吗那块家

你的弹片捡到了吗捡到了吗那

家小的一块弹片

她捡到的不是我父亲肩胛骨中的一刻梅雨季节便隐隐作疼的那块弹片那块弹片那块弹片那块弹体随着父亲离休没的日子

上我和弟弟，還有姐姐妹妹還有愛著我的父親的母親心上疼痛著化作一塊心病使我们無時無刻不惦念著父親不惦念著

父親的疼痛戰爭結束了嗎
我該問誰
（伍）
希特勒死了墨索里尼和東

條美機也早被後軋但是那種
恥辱卻像雨後的春笋互我的
心中疯狂地兰長岁乎要撫
摸月亮了凡乎要輕抱星兒

了那種恥辱那種奇恥大辱

在我遼闊的大地一樣的心靈中

如狂雪繽紛祖露着我無邊

的思緒

我沒有經歷過戰爭，我的父親打過過鬼子也差點被鬼子打死，雖然我不會去復仇，對子打死，

那些狗日的日本鬼子踏滿中國人鮮血的日本鬼子但我不能不想起硝烟和血光交織的歲月没這歲月之上飄揚的不

屈的旗帜

（七）

我们不是要建立美丽的

家园吗

我们不是思念着漫夜中的

狗的吠叫嚴嗎我们不是想起

那叫嚴便禁不住要唱歌嗎

不是唱歌的時候便有一種深

情迸发出来吗是迸发

出来之後便觉得无比充实

吗我们在我们的祖宗遗遇

坏水的泥土中一年又一年地

播種收穫又在播種收穫的

過程中娶親生育一代又一代

代代相傳著關於和平或者

關於太平盛世的心硯嗎

（十八）

作為軍旅詩人我一〇伍便加

入了中國炮兵的行列那麼

就讓我把我們民族的心願填

進大口徑的彈膛
炮手們喲

炮手們喲
讓我們以軍人的

武炮手們喲
讓我們以

族的心瞄射向全世界
炮手們喲

哟这是我们中国军人的挤
惜方式想个人类的兄弟姐
妹让我们坐下来坐心来静
静地坐下来欣赏欣赏令颗

的星空那宁静的又各自有

真的放射着不同强弱的星光

和月辉的夜空帏

你說萬惡的戰爭我們在棋盤上體味着你饋贈給我們的智慧使我們對聶衛平和的日本以及東南亞的高手充滿

敬仰但你為什麼也棋盤在一些角落裏狂轟濫炸並使我们一次又一次地想起昨天昨天狂雪撲面寒流錐

心刺骨

(二十)

在北京立人民英雄纪念碑
前我把我的渡手放在冰凉

的漢白玉上仿佛剥開了一層黝黑的泥土再舖上那些卷黑的大刀尖銳的長矛菜團子和黃澄澄的小米手榴彈和歪把子槍

搶那本毛邊紙書印的論持
久戰，以及楊靖宇將軍的曾
趙一曼砍弓斷的精神等導
立泥土淆發像激情一樣情

涌入我的心頭我於是便知道
了什麼是和平

（二十一）

是的我曾經發狂地熱愛我自

已健美的四肢以及進層眼皮

下閃着黑波的眸子像我的憂鬱

人一次又一次地狂吻着我的思想

和我挺拔的鼻子一樣的個性

是的我爱我自己爱我自己是
生命中的分、秒、互每一分钟我
都有可能写好一首阕於生命
體验的诗篇在每一瞬间我都

有可能永遠地愛上一對漂亮的眼睛，但我還深、深、地知道這絕不是生命的全部的答案關於哲學我還不同意薩特的某

些見解關於地質大陸鑲嵌

構造理論似乎更有道理關於

詩歌就不用說了創造著我減

到幸福人間強復看無窮的智

慧和情感

（二十二）

是的历史自有历史自己的道
路我们的愿望如果没有撞破

你的精神，青铜的黄钟便永

远喑默不语。虽然一位军旅诗人

三年前就说过，中国将不再给

徐志国度的军人提供创造荣誉

建立功勋的机会，但是历史但是历史自有历史自己的道路，我们走在大路上意气风发斗志昂扬

今天誰誰還記得這首五十年
代四海陽在祖國天空的歌嚴
誰誰還記得是我我還還記得

阮文進記得白描的連環畫上他將義軍錄音機裏的錄音磁帶揪出撕爛從八層樓高的窗戶跳下去腐着腿一瘸一斜

地走向刑场的画面那是不屈的英雅是一個弱小民族锋利的牙齿不僅咬碎了他们的悲北的悲懼也咬出了一個國家福立質由

鴻心 嚴我永遠記得那張

雪一樣蒼白的臉那是電訊海岸

風雷的片刻那個老水手的一句卷

詞我永遠記得和我们走在大

路上意氣風發鬥志昂揚

一起這些關於戰爭與北方的

各種零件他們和一九三七年

十二月十三日之後的長達六個

星期的屠殺的史實都在我想象的組合中組裝起一部有關戰爭的電影在我的腦屏幕上起先是大霧一樣的恐懼

弥漫而没是和雪一样的厄

运送无天而降在南京在一九三

年十二月十三日之没的南京在九

九〇年三月二十四至二十五日凌

晨三點四十五分的诗人王久辛的眼前一遍又一遍地放映這部名叫狂雪的影片我惘然地連續秀了兩天兩村沒說

米勹話買於戰爭關於軍人

買於和平舊些我如大夢禍

醒靈竟永也一道新紅勹後

寫也這首詩歌

王久辛長篇诗歌狂雪

歲次甲午之秋於北京北梅草堂湘人龍開勝鈔錄

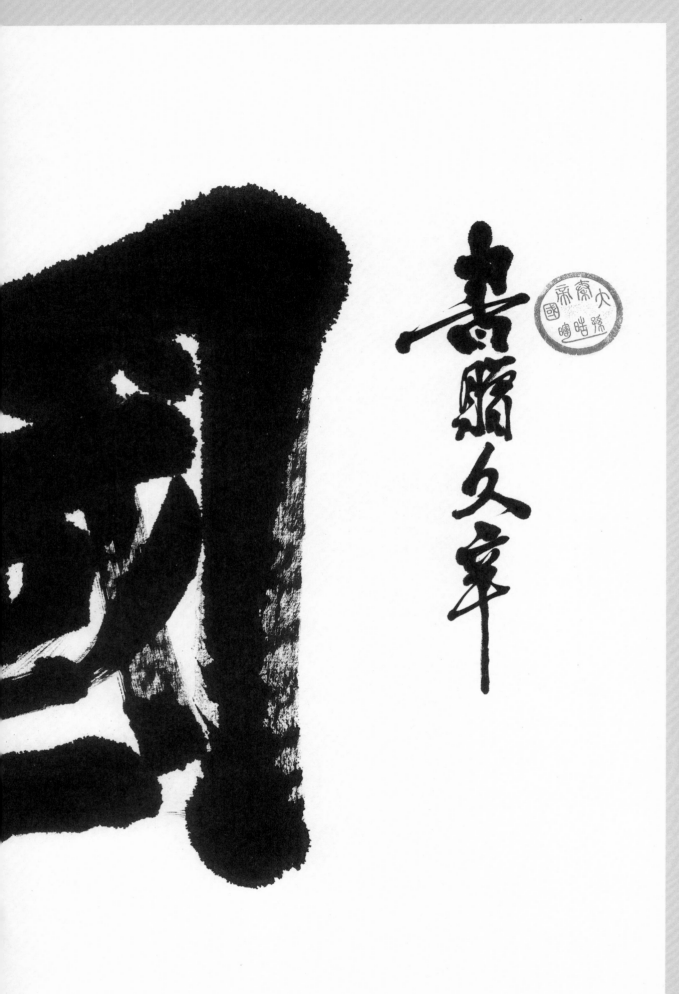

青睐文章

跋

國風

感民族之傷痛者國風也

詩林之大唯久辛矣！

孫皓暉 [印章]

咸民族之偽痛者
國風也，詩林之
大唯久章矣！

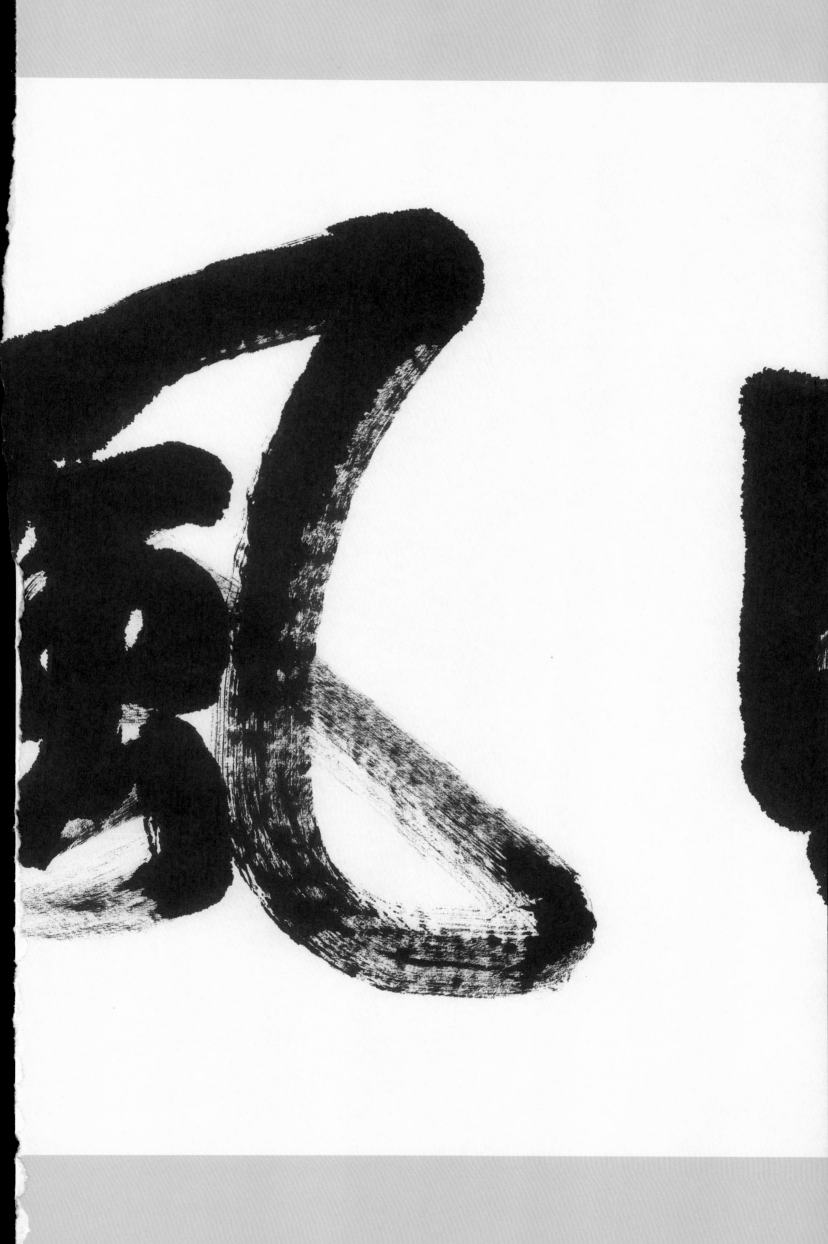

狂雪

第一節

大霧從鬆軟或堅硬的泥層

慢慢升騰　大雪從無際也無

表情的蒼天　緩緩飄降

那一天和那一天之前

預感便伴隨着恐懼

悄悄向南京圍來

霧一樣濕濕的氣息

雪一樣晶瑩的冰片

在城牆上

表現着覆蓋的天賦

和滲透的才華　慌亂的眼神

在小商販瓦盆叮當的撞擊中

發出美妙動人的清唱

我聽見　顫抖的鳥

一群一群

在晴空盤旋　我聽見

半個世紀後的今天上午

大雪　自我的筆尖默默飄來

第二節

有一片六隻脚的雪花

伸着三雙潔白的脚丫

踩着逃得無影無踪的雲的位置的

天空　静静地

向城下飄來　飄來

紛紛揚揚　城門

四個方向的城門　像一對夫妻

互相對望着沒有主張那樣

四隻眼睛洞開　你看看

你看看　順着那眼睛

或順着那城門　你們

你們軍人　都看看

都看看　他們

中國的老百姓

那一張又一張菜色的沒有生氣的臉

看看吧　我求你了

我的所謂的

擁有幾百萬精銳之師的中華民國啊

第三節

國民黨　多好的一個稱謂的黨

國民　國民的黨啊

你們就那樣掄起中國式的大刀

一刀砍下去

就砍掉了國民　然後

祇夾着個黨字

逆流而上　經過風光旖旎的

長江三峽　來到山城

品味起著名的重慶火鍋

口說　辣喲

娘稀屁

第四節

這時候　鬼子進城了

鉛彈　像大雨一樣從天而降

打開殺的城門

殺得痛快得像抒情一般

那種感覺

那種感覺國人無人知曉

是那樣的　像砍甘蔗一樣

一梭子射出去

就有一排倒下　噗嗤

噗嗤　那種噗噗嗤嗤的聲音

在鬼子的心裏

被撞擊得狂野無羈

趴在機關槍上

與強姦犯的貪婪毫無异樣

第五節

街衢四通八達

刺刀實現了真正的自由

比如　看見一位老人

刺刀并不說話

祇是毫不猶豫地往他胸窩一捅

然後拔出來　根本

用不着看一看刺刀

就又往另外一位

有七個月身孕的少婦的肚子上一捅

血　刺向一步之遥的臉

根本不抹　就又向

一位十四歲少女的陰部捅去

捅進之後　挑開

又用刺刀往更深處捅

伴着少女慘痛怪異的尖叫

然後又攬一攬

直到少女咽氣無聲

這纔將刺刀抽出

露出東方人的那種與中國人

并無多大差异的獰笑

第六節

那天　他們揪住

我爺爺的弟弟的耳朵

并將戰刀放在他的脖子上

進行拍照　我爺爺的弟弟

抖得厲害　抖着軟了的身子

他無法不抖　無法不對剛剛

砍了一百二十個中國人的鬼子

產生恐懼　儘管

耳朵差點兒被揪下來

裂口　像剪刀那樣

剪着撕裂的心

但是他無法不抖　無法面對

用屍體　壘起的路障

而挺起人的脊梁

無法不抖　無法不抖

第七節

那夜　全是幼女

全是素净得月光一樣的幼女

那疼痛的慘叫

一聲又一聲

敲擊着古城的墙壁

又被城墙厚厚的漢磚

輕輕　彈了回來

在大街上回蕩

你聽　你聽

不僅聽慘叫　你聽

你聽　那皮帶上的鋼環的

撞擊聲　是那樣的平靜

而又輕鬆　解開皮帶

又扎緊皮帶的聲音　你必須

屏息静氣地聽　必須

剔開幼女的慘叫

纔能聽到皮帶上的鋼環的碰撞聲

你聽　你聽啊

那清脆窸窣的聲音

像不像一塊紅布

一塊無涯無際的紅布

正在少女的慘叫聲中抖開

越來越紅　越來越紅

紅　紅啊

不理解斯特拉文斯基

《春之祭》旋律的朋友們

你想象一下這種獨特的紅色吧

那不是《國歌》最初的音符嗎

那不是《國際歌》最後的絕響嗎

你聽　你們聽呀

第八節

這不是西瓜

是桃狀的人心
是中國南京人的人心
是山田和龜田的下酒菜
我當然無法知道
這道佳肴的味道
我祇好進行虛幻而驚心的猜想
那位中國通的日本軍官
也許是從難民營裏一千個男人中
挑出的五個健壯的男人
他　拍拍他們的肩
親切微笑着說　咪西咪西
便決定了開膛破肚的問題
他的士兵很笨
他下手了　大洋刀

從前胸捅入從後背穿出

露出雪亮的彎彎月牙

在沒有月光的陽光下

那健壯的男人

一個　兩個

三個　四個　五個

五顆健壯的中國人的人心

拼成一道下酒菜

他們像行家一樣　仔細品味

喲西喲西地讓嘴唇

做出非常滿意的曲綫

我無法知道

這道佳肴的味道

但我肯定知道

一個人　比如我

我的心是無法被人吃掉的

除非

我遇到了野獸

第九節

野獸四處衝鋒　八面橫掃

像霧一樣到處彌漫

如果你害怕

就閉上眼睛

如果你恐懼

就捂嚴雙耳

你祇要嗅覺正常

聞　就够了

那血腥的味道

就是此刻

半個世紀之後的今天晚上

我都能真切地聞到

那硝烟　起先

是嗆得人不住地咳嗽　而後

是溫熱的黏稠的液體向你噴來

開始沒有味道　過一刻

便有蒼蠅嗡嗡

伴着嗡嗡　那股腥腥的味道

便將你拽入血海　你游吧

我游到今天仍未游出

那入骨的銘心的往事

第十節

他們　那些鬼子

有着全世界最獨特的欣賞習慣

鬼子

鬼子對傳統觀念的反叛

可以達到兒子奸淫母親

父親奸淫女兒的地步

祇是這種追求

他們强迫中國人進行

中國人

中國人啊

這種經歷　這種經歷

像長城一樣巍峨

一塊一塊條形的厚重的青磚

像兄弟一樣　手挽着手

肩并着肩　組成了

我們的歷史　瓷實

渾厚　使得我們無法佯裝瀟灑

一位詩人

就是我　我說

祇要邪惡和貪婪存在一天

我就決不放弃對責任的追求

第十一節

我扎入這片血海

瞪圓雙目却看不見星光

使出渾身力量却游不出海面

我在海中

撫摸着三十萬南京軍民的亡魂

發現他們的心上

盛開着願望的鮮花

一朵又一朵

碩大而又鮮艷

并且奔放着奇异的芳香

像真正的思想

大霧式涌來

使我的每一次呼吸

都像一次升華

在今天

在今天南京市的大街上

呈現着表情寧靜的老人的神情

又被少女身上噴發的香粒

一次 又一次擊中

我怎麼了

第十二節

空白 空白終於過去

思緒像慘叫一樣

刺入我被時間淡化的肉體

作爲軍旅詩人

我無法不痛恨我可憐的感情

無法不對這撕心裂肺的疼痛

進行深呼吸式的思索

我用盡全身的力量

深深地吸

吸到即將窒息的時候

眼睛盯着鏡中的眼睛

然後　一絲一絲地推出

那種永遠也推不乾净的痛苦

它們呈霧狀圍繞着我

在我和鏡子的距離中

閃現被腰斬的肢體

涌沸血泉的屍身

被釘在木板上的手心

以及被澆上汽油

燒得祇剩下半個耳輪的

耳朵　和吊在歪脖子樹上的那顆

仍圓睜怒目的頭顱

等等　等等　我無法無視

無法面對這驚心動魄的情景

說那句時髦的　無所謂

第十三節

我　和我的民族

面壁而坐

我們坐得忘記了時間

在歷史中

在歷史中的一九三七年十二月十三日裏

以及自此以後的六個星期中

我們體驗了慘絕人寰的屠殺

體驗了被殺的種種疼痛

那種疼痛

在我的周身流淌

大水　大水

大水橫着竪着

橫橫竪竪地呈圓周形爆炸

采蘑菇的小姑娘

你撿到了嗎　那塊最小的彈片

撿到了嗎　撿到了嗎
那最小的一塊彈片

第十四節

她撿到的
不是我父親肩胛骨中的
一到梅雨季節
便隱隱作疼的那塊彈片
那塊彈片
那塊彈片伴隨着
父親離休後的日子
在我和弟弟

還有姐姐妹妹

還有愛着我的父親的母親心上

疼痛　并化作一塊心病

使我們無時無刻不惦念着父親

不惦念着父親的疼痛

戰争結束了嗎

我該問誰

第十五節

希特勒死了

墨索里尼和東條英機也早被絞死

但是　那種恥辱

却像雨後的春笋

在我的心中瘋狂地生長

幾乎要撫摸月亮了

幾乎要輕搖星光了

那種恥辱

那種奇恥大辱

在我遼闊的大地一樣的心靈中

如狂雪繽紛

袒露着我無盡的思緒

第十六節

我沒有經歷過戰爭

我的父親打過鬼子

也差點被鬼子打死

雖然　我不會去復仇

對那些狗日的　日本鬼子

沾滿中國人鮮血的日本鬼子　但我

不能不想起硝烟和血光交織的歲月

以及這歲月之上飄揚的不屈的旗幟

第十七節

我們不是要建立美麗的家園嗎

我們不是思念着深夜中的狗的吠叫聲嗎

我們不是想起那叫聲便禁不住要唱歌嗎

不是唱歌的時候便有一種深情迸發出來嗎

不是迸發出來之後便覺得無比充實嗎

我們在我們的祖宗灑過汗水的泥土中

一年又一年地播種收獲

又在播種收獲的過程中娶親生育

一代又一代　代代相傳着

關於和平或者關於太平盛世的心願嗎

第十八節

作爲軍旅詩人

我一入伍

便加入了中國炮兵的行列

那麼　就讓我把我們民族的心願

填進大口徑的彈膛

炮手們喲　炮手們喲

讓我們以軍人的方式

炮手們喲

讓我們將我們民族的心願

射向全世界　炮手們喲

這是我們中國軍人的抒情方式

整個人類的兄弟姐妹

讓我們坐下來

坐下來

靜靜地坐下來

欣賞欣賞今夜的星空

那寧靜的又各自存在的

放射着不同强弱的星光和月輝的夜空啊

第十九節

你说

萬惡的戰争　我們在棋盤上

體味着你饋贈給我們的智慧

使我們對聶衛平和日本以及

東南亞的高手充滿敬仰

但你爲什麽衝出棋盤

在一些角落裏狂轟濫炸

并使我們一次又一次地

想起昨天

昨天狂雪撲面
寒流錐心刺骨

第二十節

在北京
在人民英雄紀念碑前
我把我的雙手
放在冰涼的漢白玉上
仿佛剝開了一層層黝黑的泥土
再看看那些卷刃的大刀
尖銳的長矛　菜團子
和黃澄澄的小米

手榴彈和歪把子機槍
那本毛邊紙翻印的《論持久戰》
以及楊靖宇將軍的胃
趙一曼砍不斷的精神　等等
在泥土深處像激情一樣
悄悄涌入我的心頭
我於是便知道了
什麼是和平

第二十一節

是的　我曾發狂地
熱愛我自己健美的四肢

以及雙層眼皮下閃着黑波的眸子

像我的戀人

一次又一次地狂吻着我的思想

和我挺拔的鼻子一樣的個性

是的　我愛我自己

愛我自己生命中的分分秒秒

在每一分鐘

我都有可能寫好

一首關於生命體驗的詩篇

在每一瞬間

我都有可能永遠地

愛上一對漂亮的眼睛

但我深深　深深地知道

這絕不是生命的全部內容

關於哲學

我還不同意薩特的某些見解

關於地質

大陸鑲嵌構造理論似乎更有道理

關於詩歌

就不用說了

創造着

我感到幸福人間

彌漫着無窮的智慧和情感

第二十二節

是的　歷史自有歷史自己的道路

我們的願望

如果沒有撞破頭的精神

青銅的黃鐘便永遠啞默不語

雖然　一位軍旅詩人

三年前就說過

中國將不再給任何國度的軍人

提供創造榮譽建立功勛的機會

但是歷史

但是歷史自有歷史自己的道路

我們走在大路上

意氣風發鬥志昂揚

第二十三節

今天　誰還記得

這首五十年代

回蕩在祖國天空的歌聲

誰　誰還記得

是我　我還記得阮文追

記得白描畫的連環畫上

他將美軍錄音機裏的錄音磁帶

揪出撕爛　從八層樓高的窗户跳下去

瘸着腿　一歪一斜地

走向刑場的畫面

那是不屈的英雄

是一個弱小民族鋒利的牙齒

不僅咬碎了死的恐懼

也咬出了一個國家獨立自由的心聲

我永遠記得

那張雪一樣蒼白的臉

那是電影

《海岸風雷》的片頭

那個老水手的一句臺詞

我永遠記得

和我們走在大路上

意氣風發鬥志昂揚一起

這些關於戰爭與死亡的各種零件

他們和一九三七年十二月十三日之後的

長達六個星期的屠殺的史實

都在我想象的組合中

組裝起一部有關戰爭的電影
在我的腦屏幕上
起先是大霧一樣的恐懼彌漫
而後　是狂雪一樣的厄運
從天而降　在南京

在一九三七年十二月十三日之後的南京
在一九九〇年三月二十四日至二十五日凌晨
三點四十五分的　詩人王久辛的眼前
一遍又一遍地放映
這部名叫《狂雪》的影片
我愣愣地連續看了兩天兩夜
沒說半句話
關於戰爭
關於軍人

關於和平
驀然　我如大夢初醒
靈魂飛出一道彩虹
而後　寫出這首詩歌

王久辛簡歷

王久辛,首屆魯迅文學獎詩歌獎獲得者。漢族。先後出版詩集《狂雪》《狂雪2集》《致大海》《香魂金燦燦》《初戀杜鵑》《對天地之心的耳語》《靈魂顆粒》等8部,散文集《絕世之鼎》《冷冷的鼻息》《我心中的文字英雄》,隨筆文論集《情致·格調與韻味》等。曾擔任多部電視系列片總撰稿、作詞。作品先後獲得《人民文學》優秀作品獎,中宣部、廣電部、中央電視臺頒發的特等獎、一等獎,2003年榮獲民間設立的首屆劍麻軍旅詩歌獎之特別榮譽獎,在《詩選刊》評選的十大軍旅詩人中名列榜首。先後於2004年10月、2007年11月、2012年8月、2014年5月作爲中國作家代表團成員,出訪波蘭、俄羅斯、阿爾及利亞、突尼斯以及祖國寶島臺灣。2008年在波蘭出版發行波文版詩集《自由的詩》。是中國作家協會第七次代表大會、全國青年作家創作會、全軍文學創作座談會代表;出席第一、第二、第三、第四屆中國詩歌節等。曾擔任第三屆魯迅文學獎短篇小說獎初評評委,第五屆魯迅文學獎詩歌獎初評評委,延安大學文學院、解放軍藝術學院客座教授。歷任軍區文藝幹事,《西北軍事文學》副主編、《中國武警》主編,現任大型中英文雙語《文化》雜志執行主編、編審,大校軍銜。

龍開勝簡歷

龍開勝，湖南隆回人，畢業於首都師範大學美術系書法專業本科班，現爲空軍政治部文藝創作室創作員、第十屆中華全國青年聯合會委員、中國青年書法家協會理事、中國書法家協會行書專業委員會委員、北京書法家協會副主席、中國書法家協會培訓中心教授，全國第五屆『中華英才』獲得者，榮獲《書法》雜志2006年中國書壇青年百强榜『十佳書法家』稱號。被中國傳媒藝術委員會評爲2007年度、2009年度最具影響力十大書法家之一，被北京書法家協會評爲京華書壇十佳中青年書法家、北京市第五屆中青年『德藝雙馨』藝術家，多次擔任中國書法家協會重要展覽評委，當選第二屆『蘭亭七子』，入選中國美術館第二屆當代書法名家提名展，入選中國書法家協會『三名工程』展。2014年3月作爲中國書法界唯一代表參加第六屆迪拜國際文藝節并作了專題演講。曾獲得首屆全國電視書法大賽金獎，第二屆、第三屆中國書法蘭亭獎藝術獎二等獎，第九屆全國書法篆刻展一等獎，『羲之杯』全國書法大賽一等獎，首屆大字展一等獎，第四屆全國正書展最高獎，第三屆、第四屆全軍書法大賽一等獎等大獎十餘次；出版《龍開勝書法字帖五種》《龍開勝楷書千字文》《龍開勝行書千字文》《龍開勝行書三字經》《中國美術館第二屆當代書法名家提名展名家專集——龍開勝卷》等。作品被中南海、中國美術館、國家博物館、軍委大樓等重要場館收藏。

圖書在版編目（CIP）數據

狂雪 / 王久辛著 ; 龍開勝書 . — 鄭州 : 河南美術出版
社 , 2015.1
ISBN 978-7-5401-3004-6

Ⅰ . ①狂… Ⅱ . ①王… ②龍… Ⅲ . ①漢字 – 法書 –
作品集 – 中國 – 現代 Ⅳ . ① J292.28

中國版本圖書館 CIP 數據核字 (2014) 第 297513 號

狂雪

王久辛 著　龍開勝 書

策　　劃　李文平　許華偉
責任編輯　許華偉　朱艷紅
責任校對　敖敬華
裝幀設計　孫康華　黄揚
出版發行　河南美術出版社（鄭州市經五路66號　郵政編碼 450002）
印　　製　鄭州新海岸電腦彩色製印有限公司
開　　本　787mm×1092mm　1/8
印　　張　19
字　　數　50千字
版　　次　2015年1月第1版　2015年1月第1次印刷
定　　價　120.00圓